新撰楹联集《祀三公山碑》字

◎ 郭振一 编撰

河南美术出版社
·郑州·

图书在版编目（CIP）数据

新撰楹联集《祀三公山碑》字／郭振一编撰 . — 郑州：
河南美术出版社，2023.11
ISBN 978-7-5401-6168-2

Ⅰ . ① 新… Ⅱ . ① 郭… Ⅲ . ① 篆书－碑帖－中国－东
汉时代 Ⅳ . ① J292.22

中国国家版本馆 CIP 数据核字（2023）第 037725 号

新撰楹联集《祀三公山碑》字

郭振一 编撰

出 版 人	王广照	
选题策划	谷国伟	
责任编辑	王立奎	
责任校对	管明锐	
装帧设计	张国友	
出版发行	河南美术出版社	
	地址：郑州市郑东新区祥盛街 27 号	
	邮编：450016	
	电话：(0371) 65788152	
印 刷	河南瑞之光印刷股份有限公司	
开 本	889 毫米 ×1194 毫米　1/24	
印 张	4.75	
字 数	47.5 千字	
版 次	2023 年 11 月第 1 版	
印 次	2023 年 11 月第 1 次印刷	
书 号	ISBN 978-7-5401-6168-2	
定 价	25.00 元	

编写说明

书法是中华优秀传统文化的璀璨瑰宝，楹联是中华文化宝库中的一种特有的艺术形式，二者都以汉字为载体。联以书兴，书以联传，楹联和书法有着不解之缘。清代中后期，金石学和考证之风兴起，之后碑帖集古成为一种风尚，其中以集联尤为突出。然『文章合为时而著，歌诗合为事而作』，楹联也不例外。从名碑名帖之中新集楹联，跟上时代步伐，就是一件非常有意义的事情。在这方面，郭振一先生进行了积极的实践，并取得了丰硕成果。

以往所见碑刻集联类图书，底本基本都是来自艺苑真赏社玻璃版宣纸印刷的集联类图书，且各出版社之间翻来翻去，毫无新意可言，水平也参差不齐。本社这次编辑出版的郭振一先生的『新撰楹联集汉碑字』共十种，这是作者历经数载，畅想深思，对知识和智慧进行高度融合的艺术结晶。用汉代碑刻的文字来撰写楹联，犹如在麻袋里打拳、戴着镣铐跳舞，

1

难度可想而知。但细品之，这些楹联颇具文采而又含义隽永，或弘扬传统、传播知识，或述理叙事、抒发情怀，或状物写景、描绘河山，或讴歌时代、礼赞祖国，都洋溢着时代气息，充满了正能量。著名书法家、书法理论家、河南省文史馆馆员西中文先生看过此系列的集联后评价：『作者所集联甚好，立意精邃，安字切当，平仄也大体合律。虽有个别地方以入声字作平声字用，但在集联这种形式中，腾挪空间有限，应可从权，故无伤大雅。允为上乘之作。』

本书用《祀三公山碑》中的字对郭振一先生所撰楹联进行集联，进行集联时，坚持尽可能用原碑中字的原则，但由于个别字在《祀三公山碑》中没有，我们将原碑中的字进行笔画拆解再拼，以达到整体风格的统一，在此特做说明。本书所集楹联长短相宜，从四言到十一言不等，又以常用的五、七、八言为主。希望此书的出版，能使广大读者在书法的临摹与创作中找到最佳结合点，以期在楹联的欣赏和撰写上有所启示。

（谷国伟）

前言

《祀三公山碑》立于东汉元初四年（117）。此碑亦隶亦篆。前人称其『隶也，非篆也。亦非徒隶也，乃由篆而趋于隶之渐也』。『非篆非隶，兼二体而为之，至其纯古遒厚，更不待言』。取法此碑之隶书尤其朴厚高古。余专注汉碑集联即由此发端，系遵王增军先生所嘱而为。

碑帖集古早已有之，唐宋名家从中集文、集诗者皆有大成。清代以降，碑帖集联日见其多。而今细品名碑古字，深感字字珠玑，由衷喜爱。于是渐开思路，日积月累，便有所得。于一石之中求知问道，炼字遣词，但得一联，便因收获之乐抛却寻觅之苦，品味楹联之趣和书法之美。若以古朴秀逸之书法展示文采焕然之楹联，将得珠联璧合、相映成趣之效果。在当今书法学习中力倡碑帖集古，尤其集联，是很有意义的。碑帖集古为继承传统之路径，临

创转换之接点，艺文兼修之良方，学以致用之实践。

面对古碑名帖，亦感祖宗神圣、文化精深、经典伟大、先贤可敬，而自己犹如滴水之于沧海，渺小而又不能离开。值此成书之际，感谢隶书名家王增军老师的启发引导，更钦佩河南美术出版社副总编辑谷国伟的慧眼独见。由于自己水平所限，其中的不足及不当之处敬希见谅，并求方家不吝指教。

（郭振一 辛丑重阳于河北廊坊汉韵书屋）

目 录

32	31	30	29	28	27	26	25
无我来福报 如君是苦行	受响乃洪福 纳钱焉大礼	承礼敬高堂 立祠宁祖位	云流大禺丰 景治高山雨	云浮五领幽 丰谷三山语	乃就苦门行 如择高处立	原广音洪大 山高道艰难	行官永在德 纪史尤臻道

40	39	38	37	36	35	34	33
行大道常兴礼 立高德永处和	衰景神承牲礼 丰年民受肤郭	四大云行雨降 五常国治民和	行道承福永 立德作礼常宁	处公德乃大 无我道惟高	民择五斗谷 皇敬三希堂	茅户兴熹景 阙门报福音	饥苦立德永 艰难行道长

48	47	46	45	44	43	42	41
洪音高语臻长景 和气宁神保永年	君择高位常行令 我处幽堂屡响音	初官起作承丰雨 后令来行治陇山	荒原云起三维景 要道山行四处音	祷雨神灵焉御语 流云希罕乃福音	流云起雨惟三界 立户兴门在五行	大令其承永和后 鲁公之在广德初	屡作丰宁来降 疾行苦难别离

56	55	54	53	52	51	50	49
东山雨广无苦难 西领云长永丰宁	丰年永纪饥荒起 旱景常希谷雨来	永作君德其立阙 常行大道乃兴门	降云夹雨祷丰年 刊史工石维罕景	兴德立道承苦难 纳气来福受宁和	四处民丰刊史永 三遭肤苦治石工	敬祖向神常在是 行和就道本由之	在礼茅门承大禺 存牲高处卜流年

编号	内容
57	行道兴国维大治 / 立德纪史起长福
58	礼到神坛承祀谷 / 钱来阙户保流民
59	衡石阙立廷堂广 / 双门四处气宁和
60	三界五行神广大 / 甘雨云浮景气幽
61	择甘纳苦尤由乃 / 立语存音屡在焉
62	初处维艰如立本 / 长行苦难以兴元
63	吴鲁宋元将相令 / 翟冯曹阎祖公条
64	堂坛在礼来廷吏 / 祠莫存牲等掾官
65	祷雨维云原敬语 / 和民兴户是福音
66	元兴宋起惟丞相 / 鲁立吴宁在君王
67	山雨常如来四界 / 灵云尤道起三门
68	常行大道惟民本 / 永受长福是祖原
69	御史维民民本立 / 阙门纳户户福长
70	尤到其年行醮礼 / 屡择是景立神坛
71	雨降荒山门纳谷 / 云行旱景户如钱
72	山承幽福景存西领 / 民受洪福景在东吴
73	敬礼承德行寸土 / 甘民苦吏立高廷
74	苦难承之报洪音 / 受行如是原无界
75	国以四维礼乃大 / 择其五立行惟高
76	流云甘雨王君领 / 旱景荒山郭氏行
77	刊石立位颜鲁公 / 流雨行云王大令
78	存年纪史吴元宋 / 大领高原鲁郭茅
79	存牲以报洪福广 / 行礼来承官位高
80	山陇行洪惟治本 / 堂门立策乃福民
81	作景君王阎立本 / 兴门坛礼颜鲁公
82	遭旱陇原希降雨 / 来羌国界在宁民
83	五等常和在是 / 三年不作礼无由
84	流云甘起高承甘雨 / 荐礼存牲敬大年
85	道之行道是维本 / 德以报德其祖原
86	敬祖三牲承大礼 / 宁神五谷祷丰年
87	鲁将兴衰行策令 / 翟公甘苦在堂廷
88	臻礼臻和臻大景 / 受福受敬受长宁

96	95	94	93	92	91	90	89
常行大道民惟本 屡报丰年德是原	五谷五斗户立永 三皇三王国兴长	高山行景君德立 大雨流音民气兴	离疾别福难双到 行雨流云吉四来	三年原卜无高语 四界衡维作大工	焉行云雨西门氏 不作宁和东郭公	不希寇起原偏旱 以治蝗兴陇屡荒	高德以立将无我 大道之行是在公

		102	101	100	99	98	97
		是焉敬以行官掾吏尤匡界 其乃由之处道元民本择原	长年受甘苦以立其本 寸史纪兴衰乃承之元	行道受肤苦乃臻幽景 立门承气和其响高山	存音茅户吏行是雨 响语高廷官德如山	立德行道五福常在 纳礼维和四苦阙如	领官御吏以行甘苦 降寇宁羌乃纪兴衰

云浮雨降
语响山幽

山洪到响
大雨来音

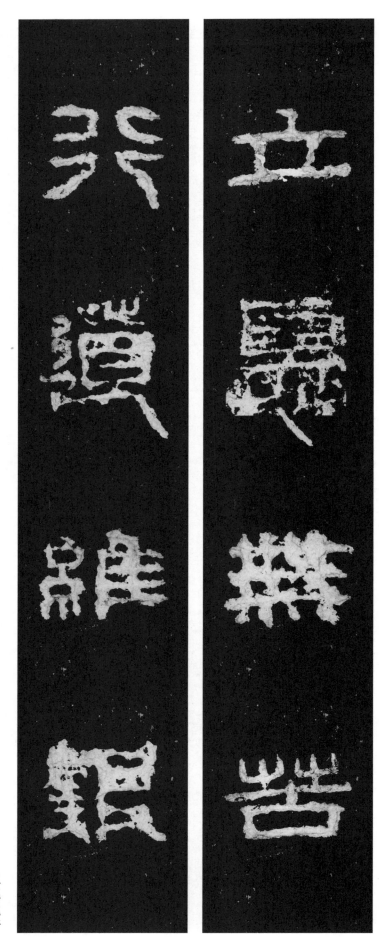

立德无苦
行道维艰

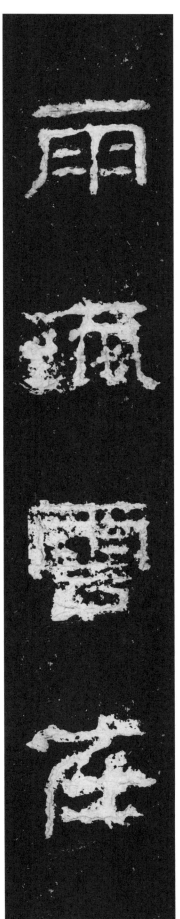

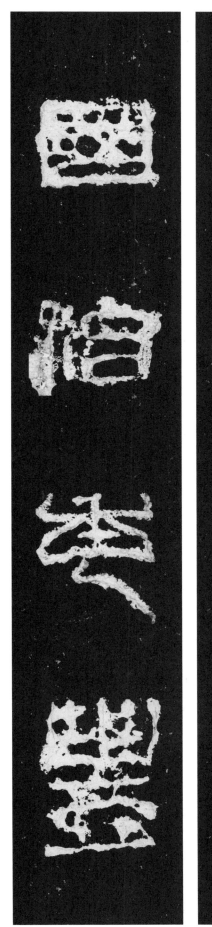

雨流云在
国治年丰

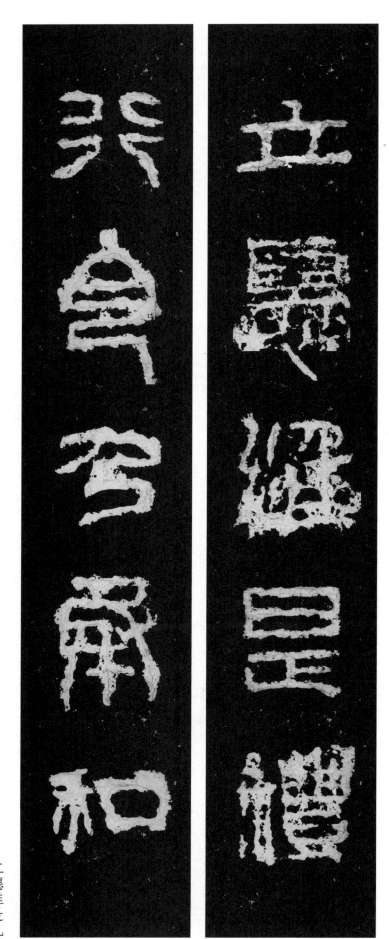

立德惟是礼

行令乃承和

无常之大界
存语乃希音

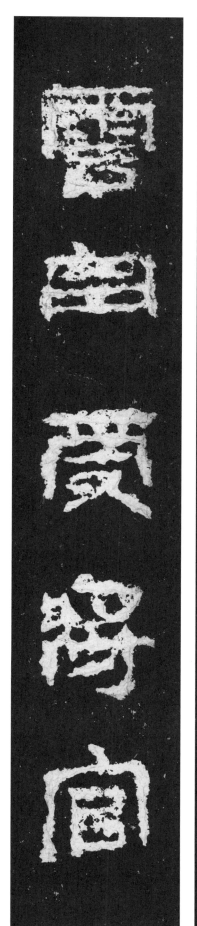
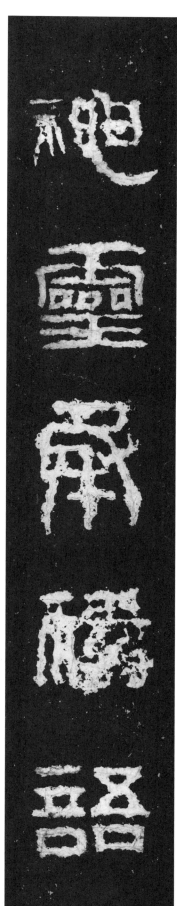

神灵承祷语
云罕受将官

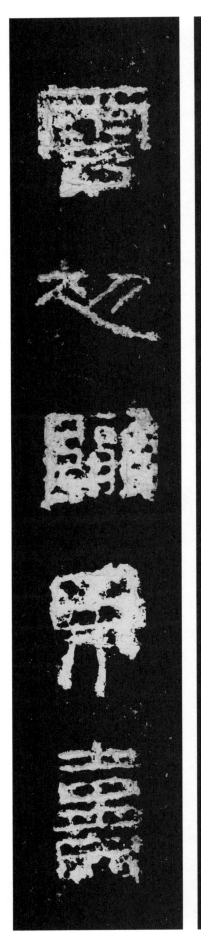
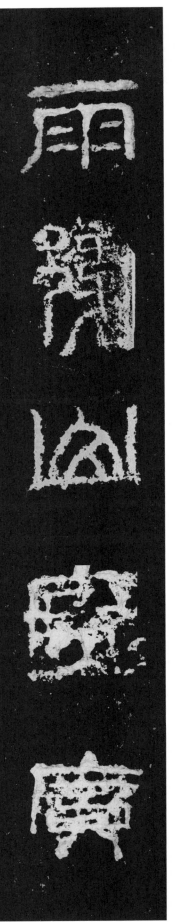

雨后山原广

云初陇界熹

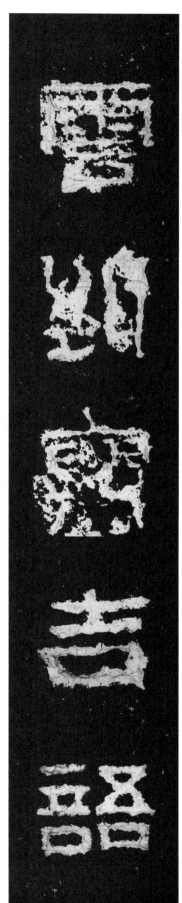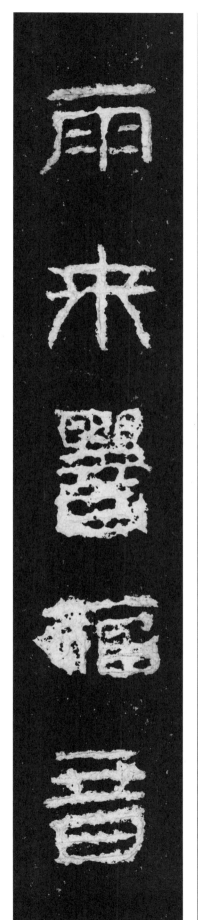

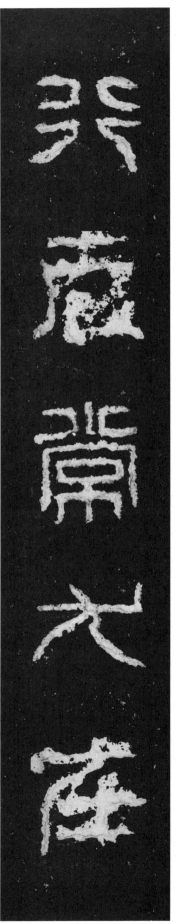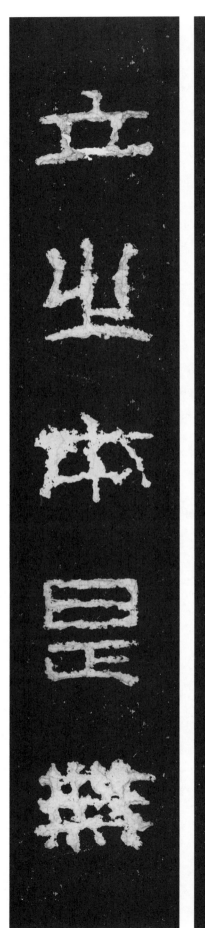

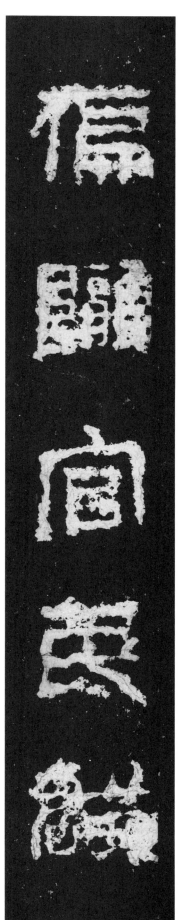

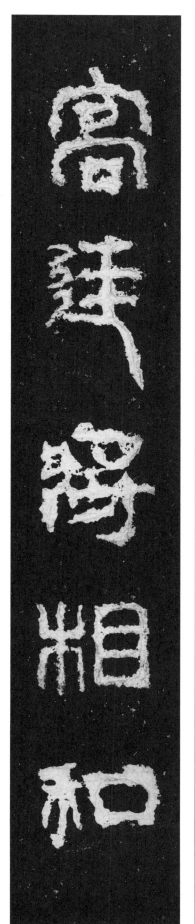

偏陇官民敬

高廷将相和

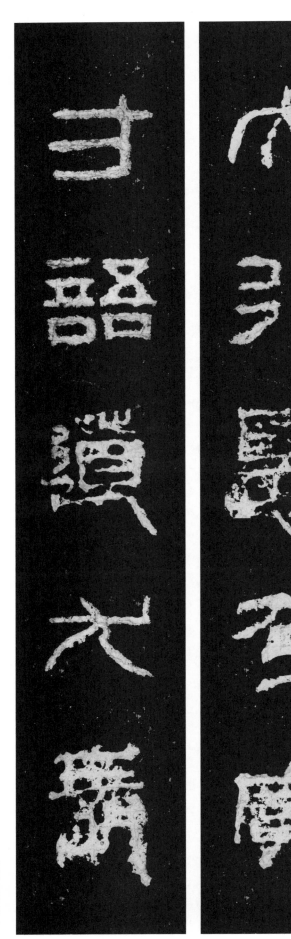

14

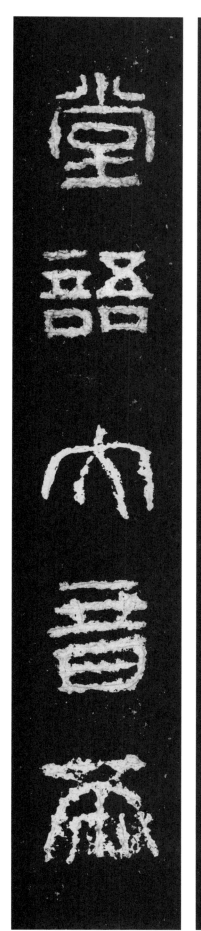

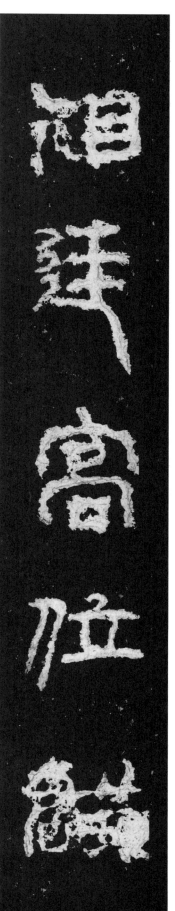

祖廷高位敬
堂语大音希

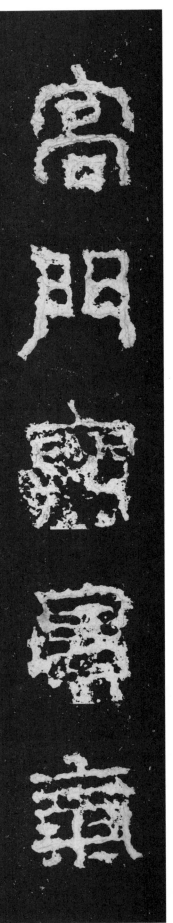

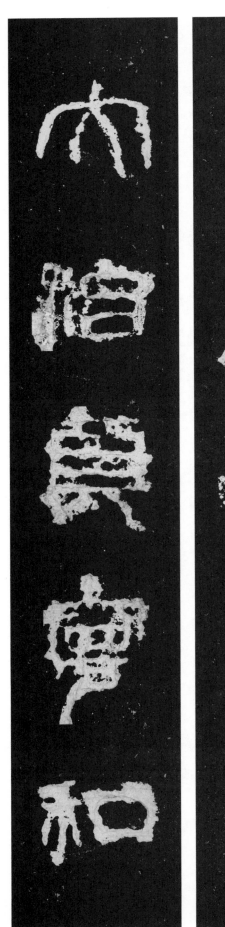

高门兴景气

大治莫宁和

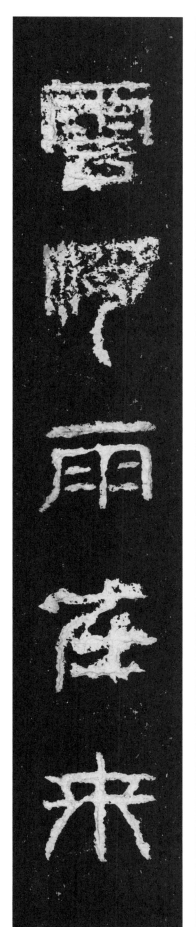
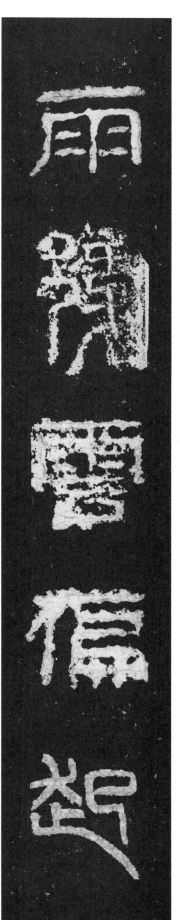

17

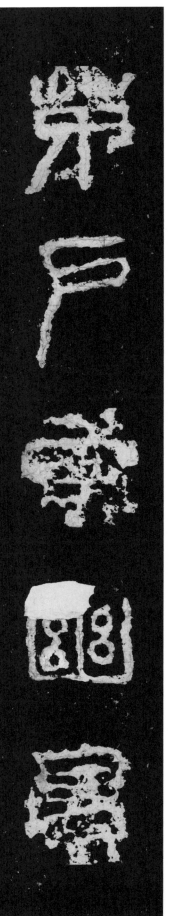

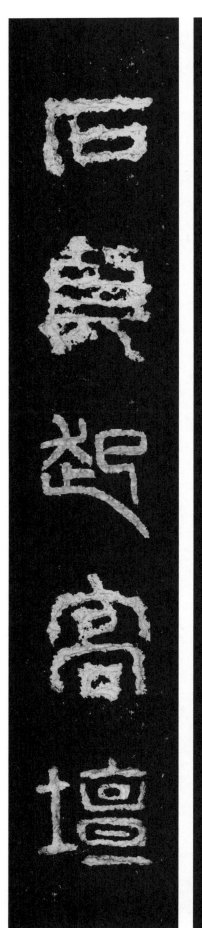

茅户存幽景
石奠起高坛

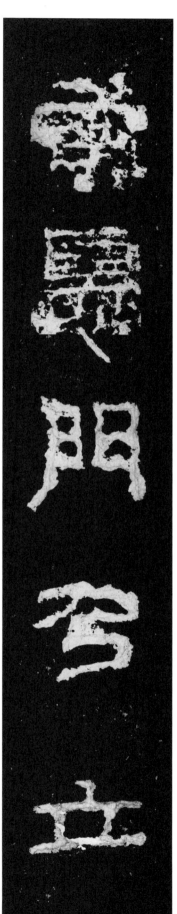

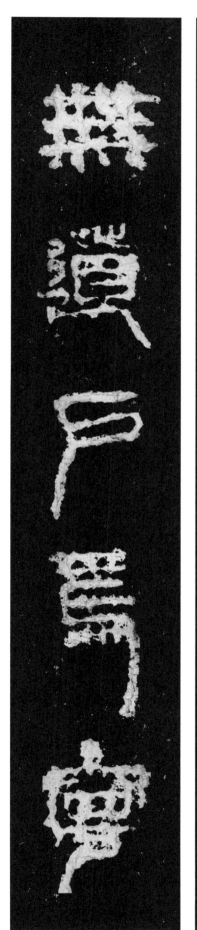

存德门乃立
无道户焉宁

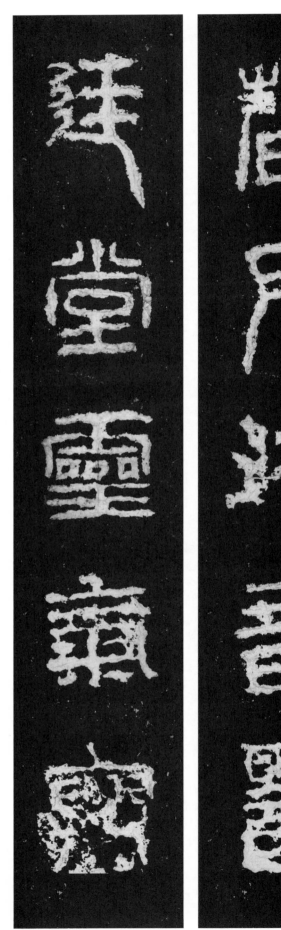

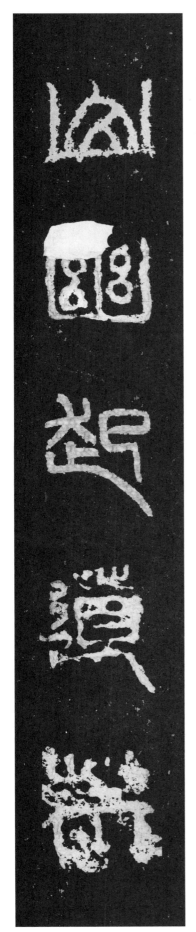
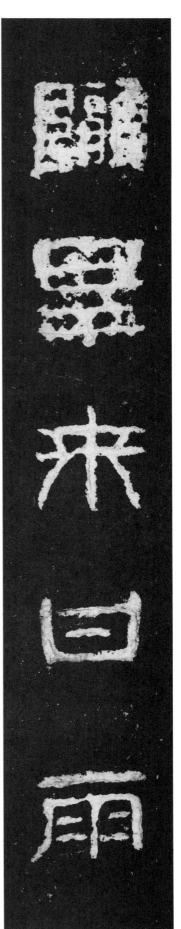

陇旱来甘雨
山幽起道荒

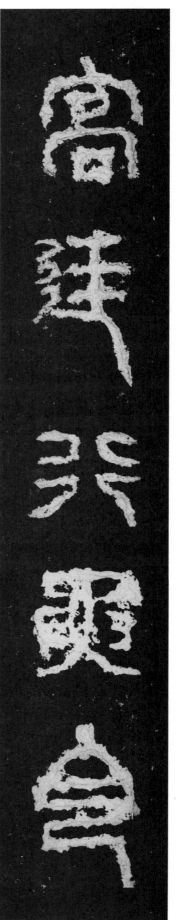

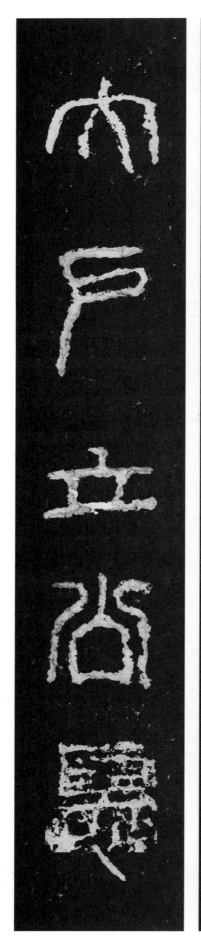

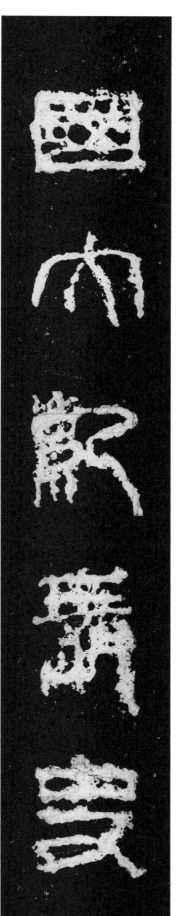

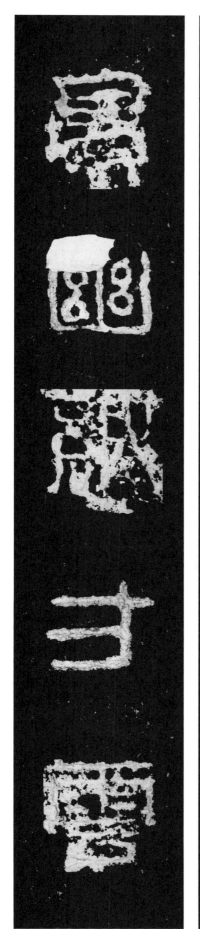

国大纪长史
景幽纳寸云

位高常在陇

德广屡行茅

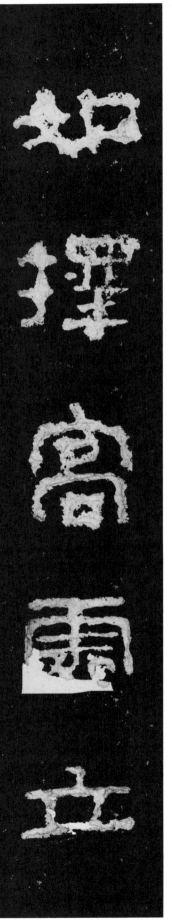

如择高处立

乃就苦门行

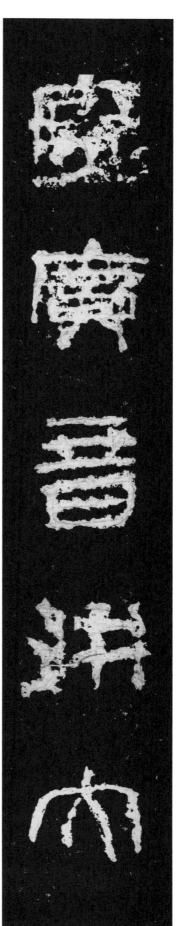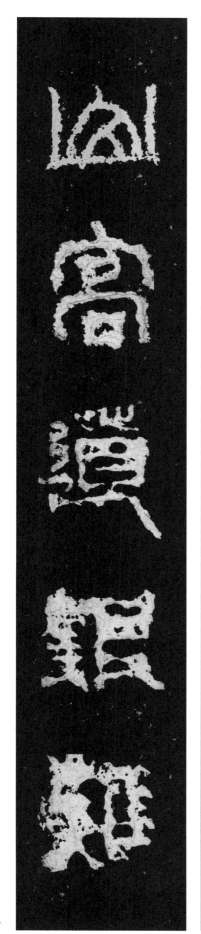

原广音洪大
山高道艰难

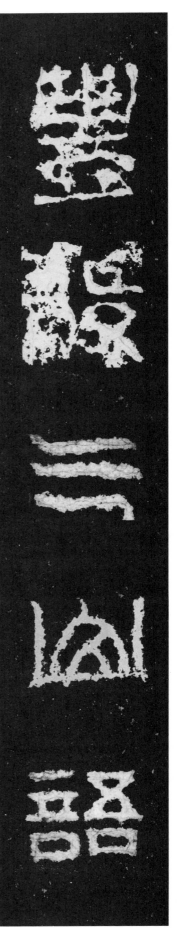

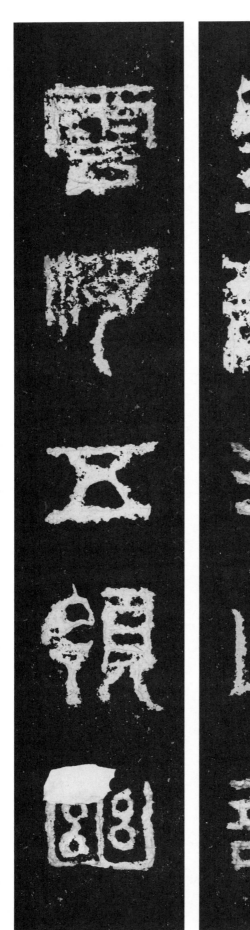

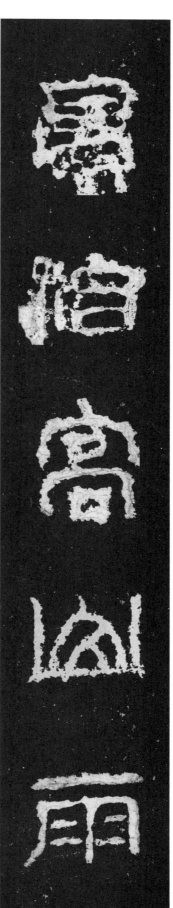

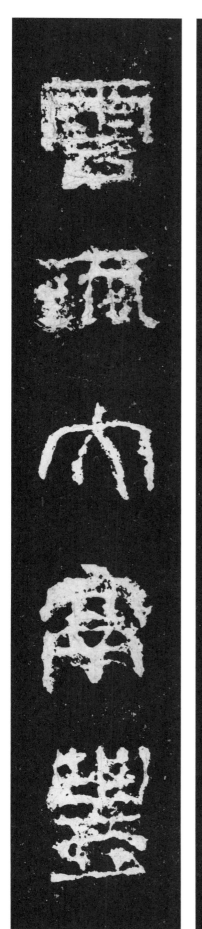

景治高山雨
云流大禹丰

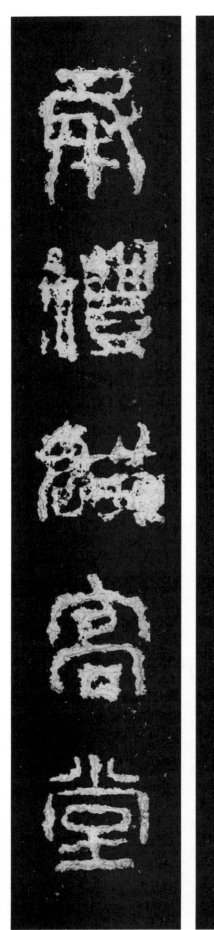
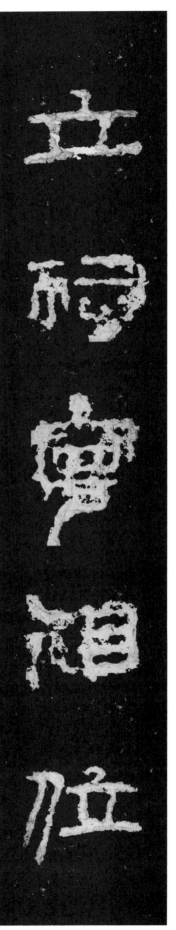

立祠宁祖位
承礼敬高堂

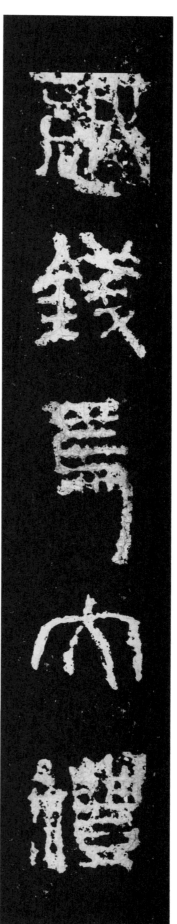

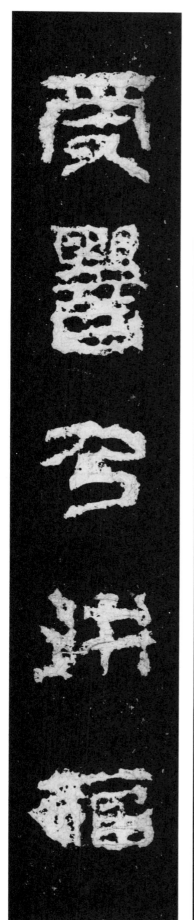

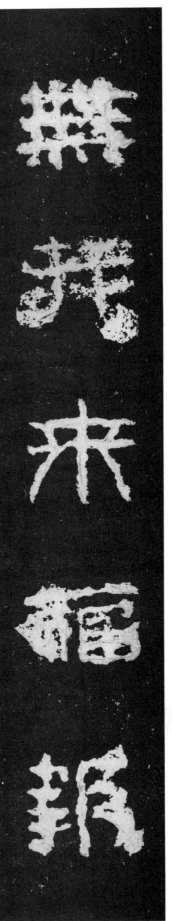

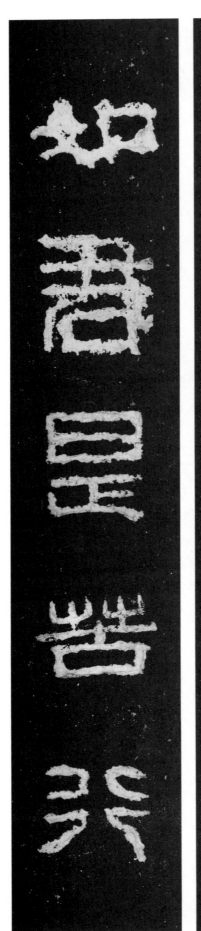

无我来福报
如君是苦行

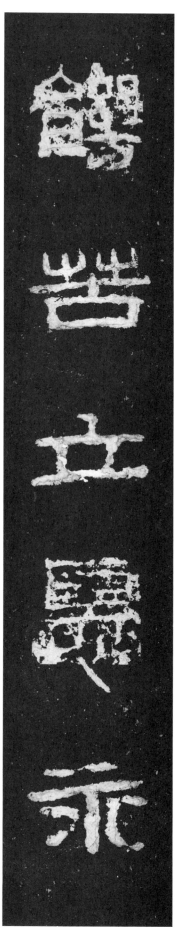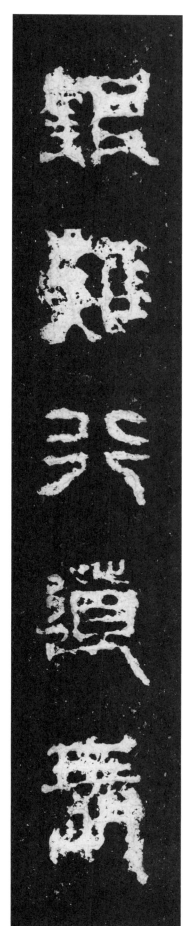

饥苦立德永
艰难行道长

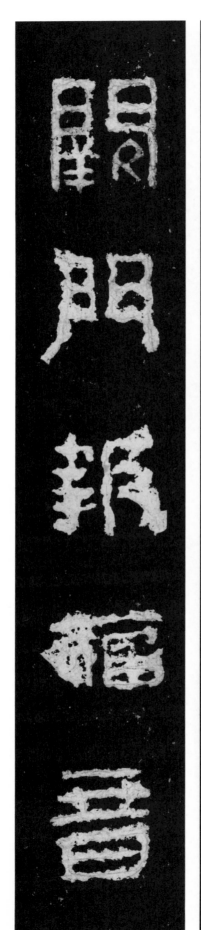

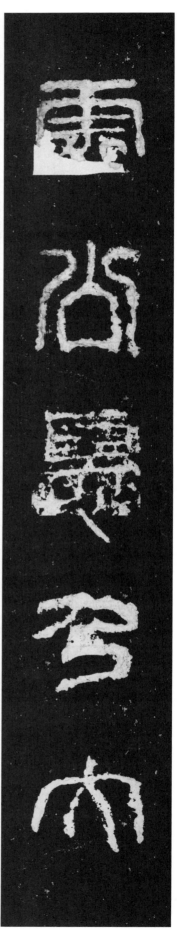

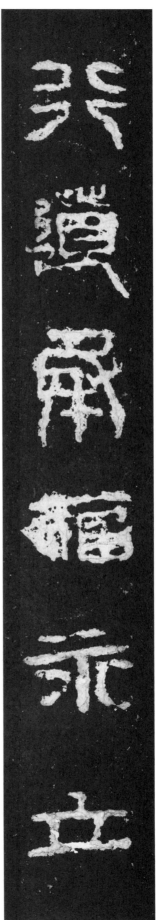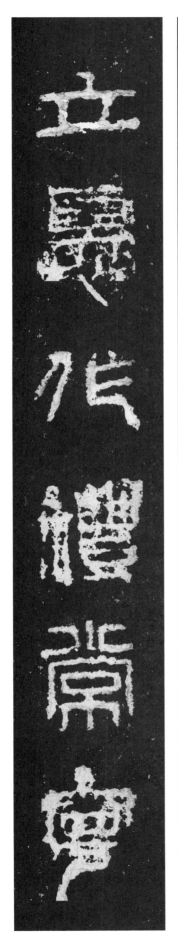

行道承福永立
立德作礼常宁

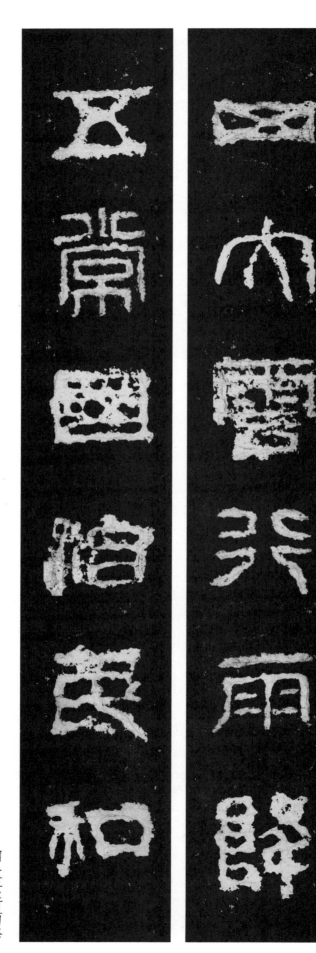

四大云行雨降

五常国治民和

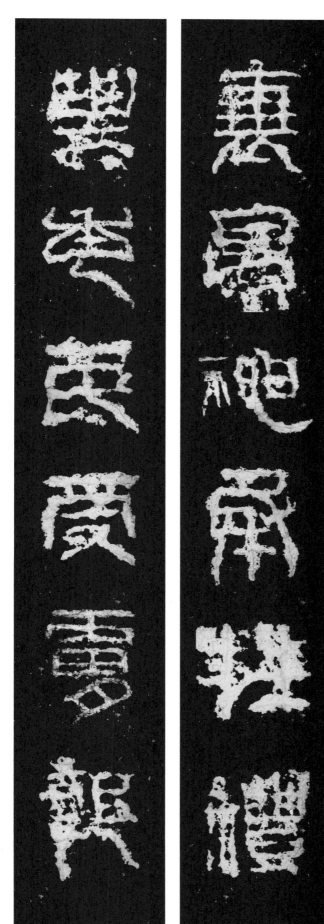

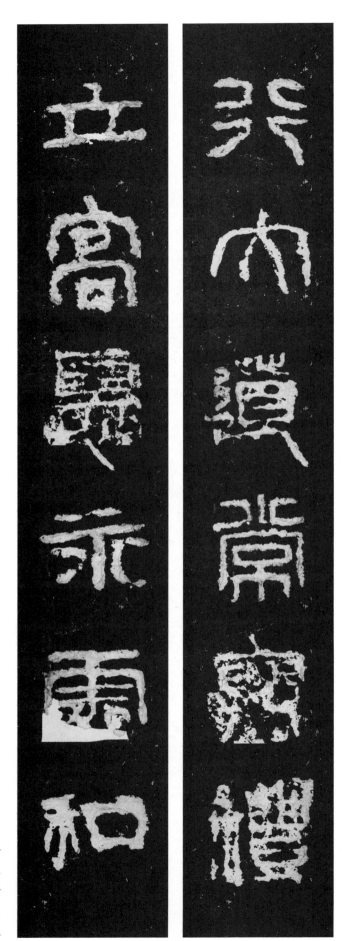

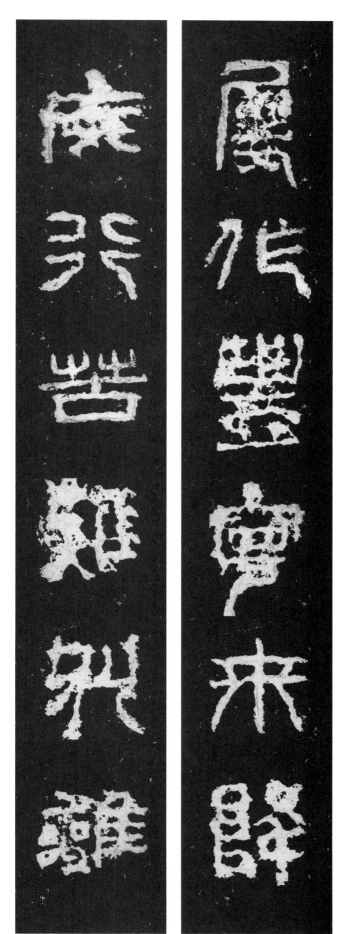

屡作丰宁来降
疾行苦难别离

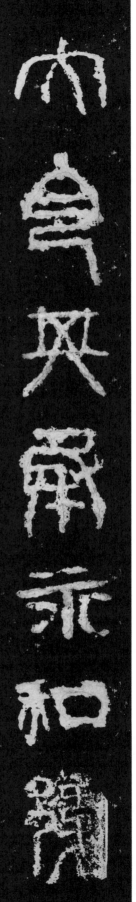

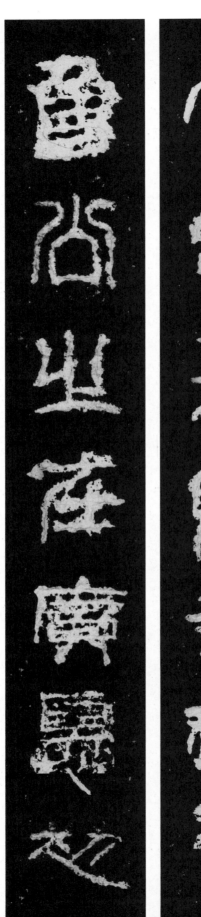

大令其承永和后

鲁公之在广德初

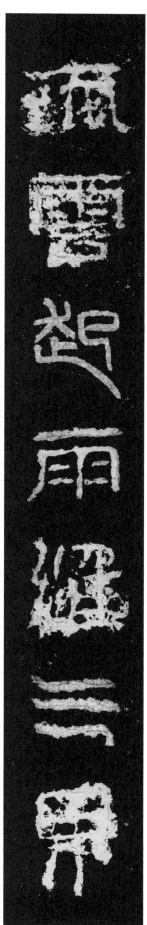

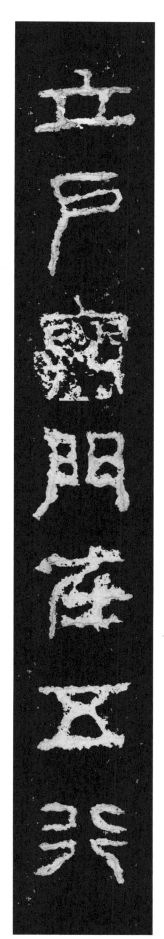

流云起雨惟三界

立户兴门在五行

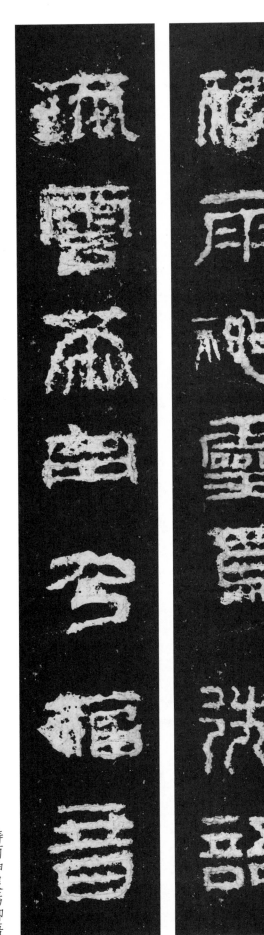

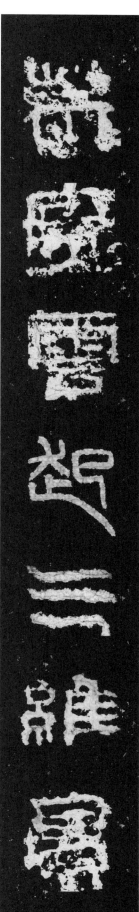
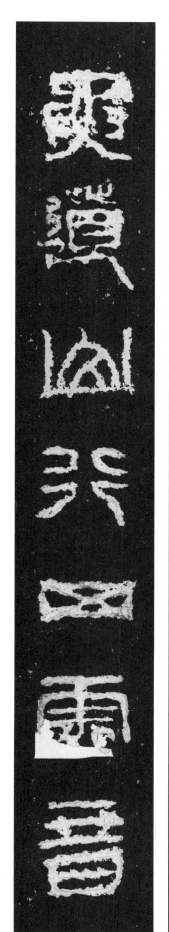

荒原云起三维景

要道山行四处音

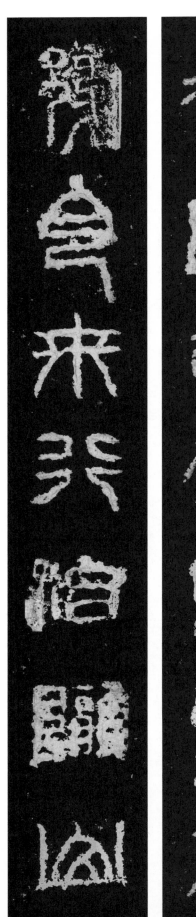

初官起作承丰雨

后令来行治陇山

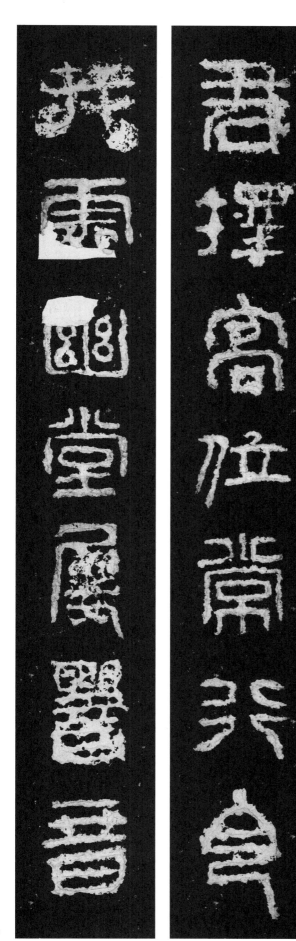

君择高位常行令
我处幽堂屡响音

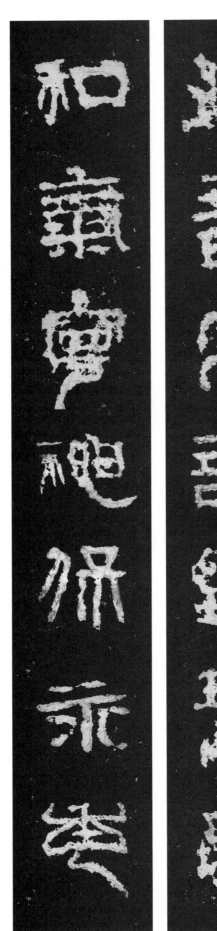

洪音高语臻长景
和气宁神保永年

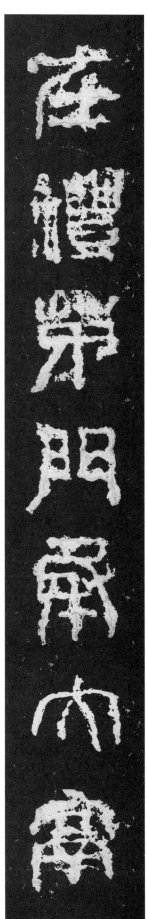

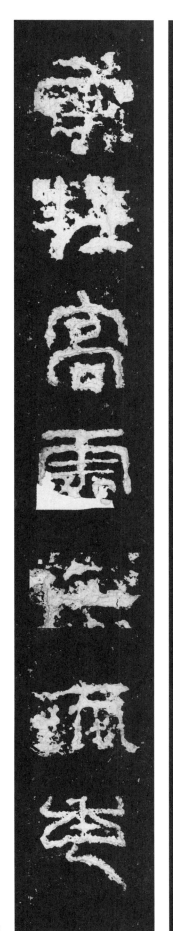

在礼茅门承大帝

存牲高处卜流年

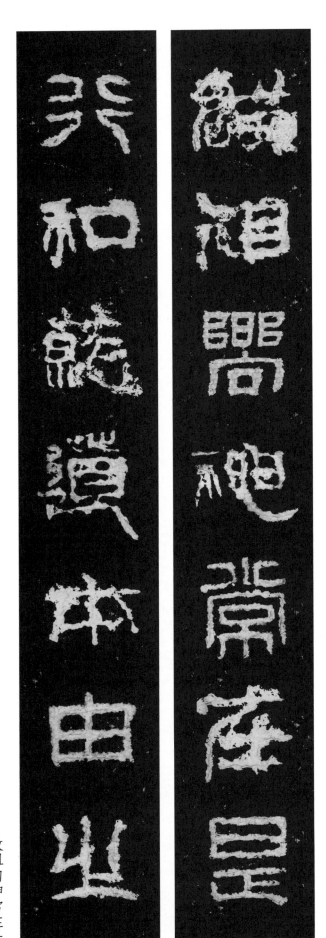

敬祖向神常在是
行和就道本由之

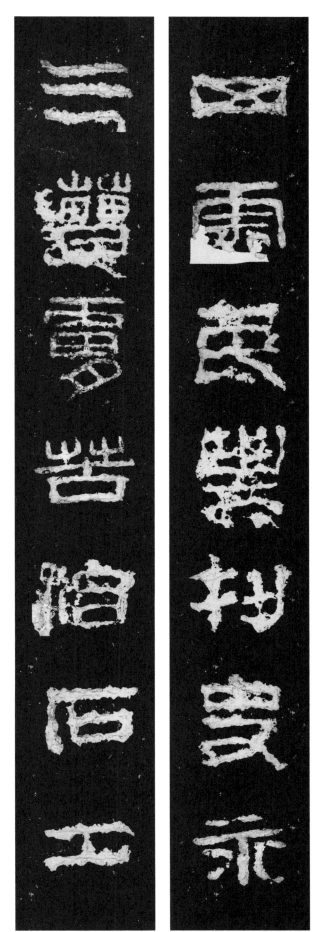

四处民丰刊史永
三遭肤苦治石工

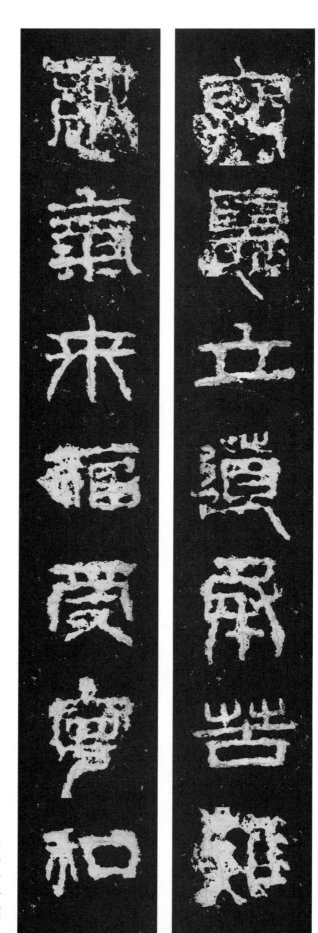

兴德立道承苦难
纳气来福受宁和

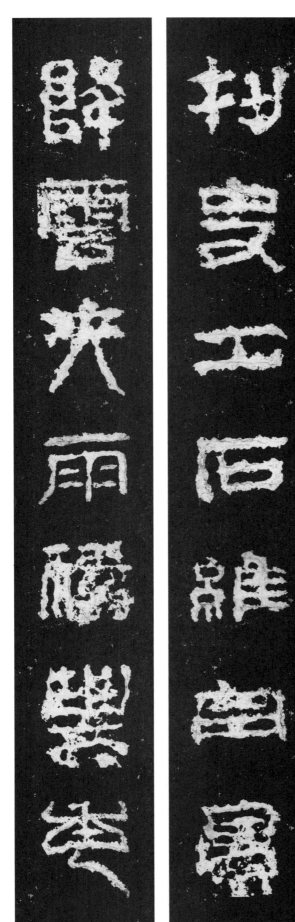

刊史工石维罕景

降云夹雨祷丰年

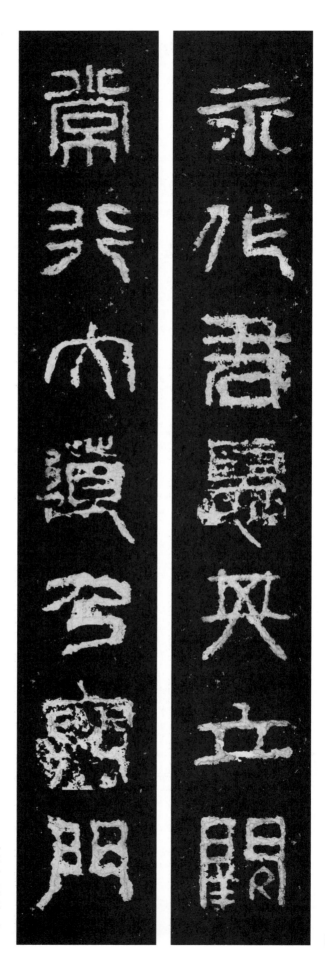

永作君德其立闕

常行大道乃興門

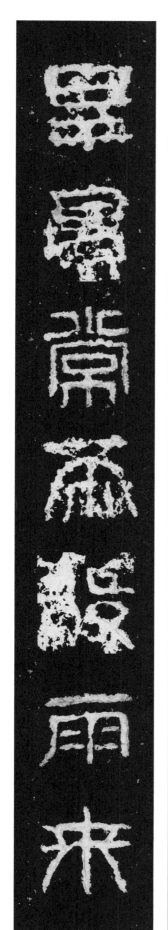
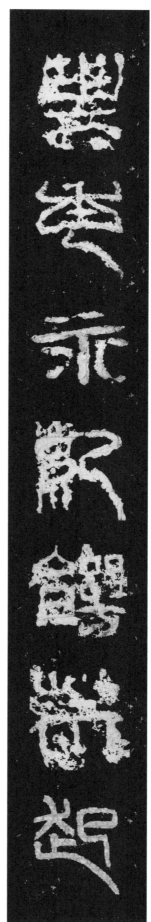

丰年永纪饥荒起

旱景常希谷雨来

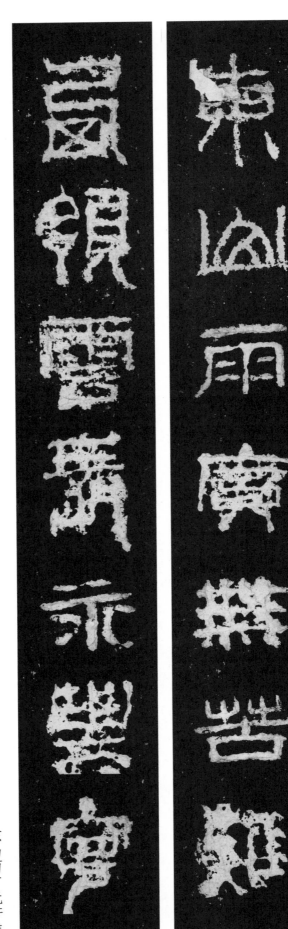

东山雨广无苦难

西领云长永丰宁

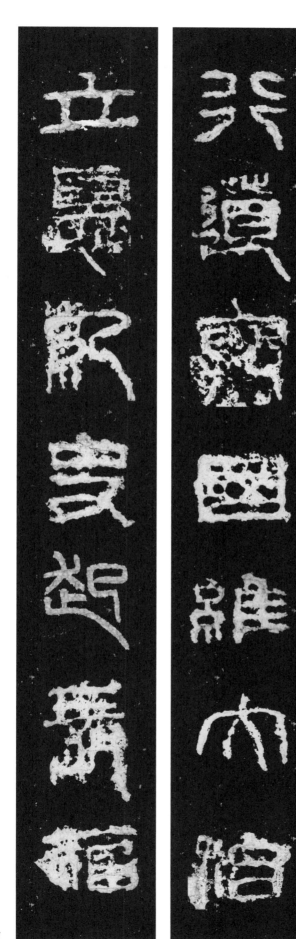

行道兴国维大治
立德纪史起长福

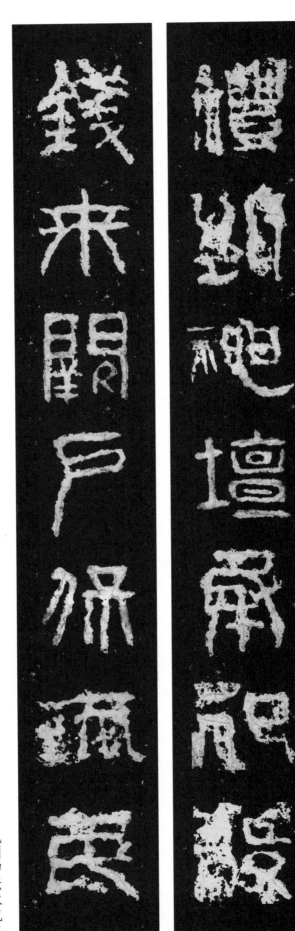

礼到神坛承祀谷

钱来阙户保流民

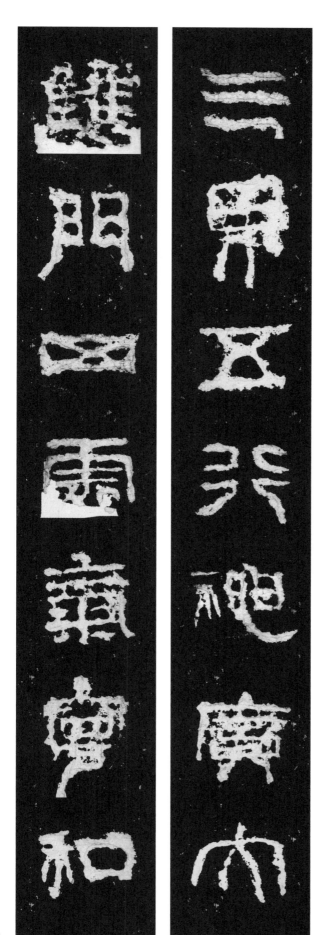

三界五行神广大

双门四处气宁和

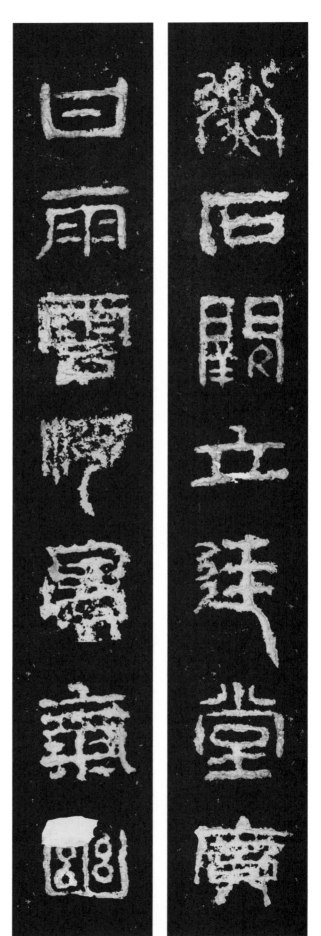

衡石阙立廷堂广
甘雨云浮景气幽

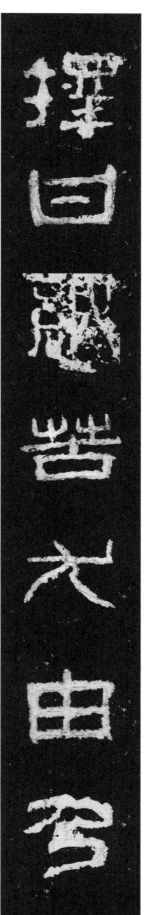

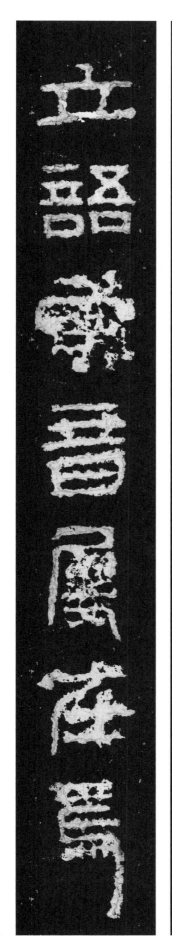

择甘纳苦尤由乃
立语存音屡在焉

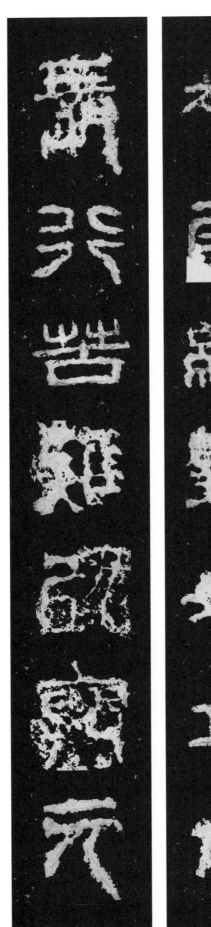

初处维艰如立本
长行苦难以兴元

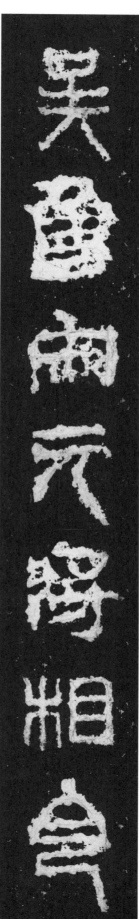

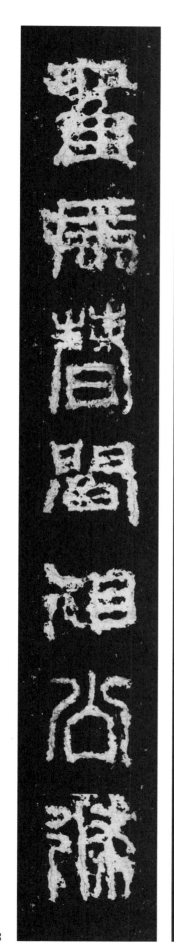

吴鲁宋元将相令

翟冯曹阎祖公条

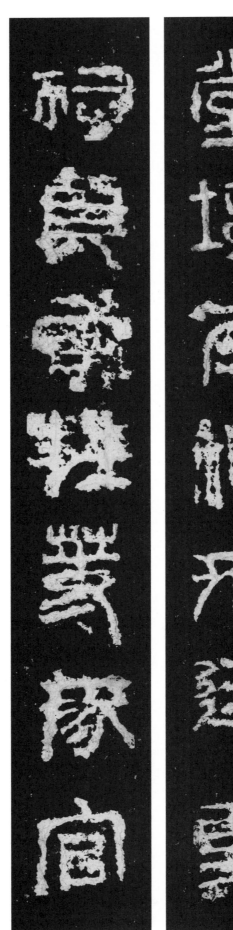

堂坛在礼来廷吏
祠奠存牲等掾官

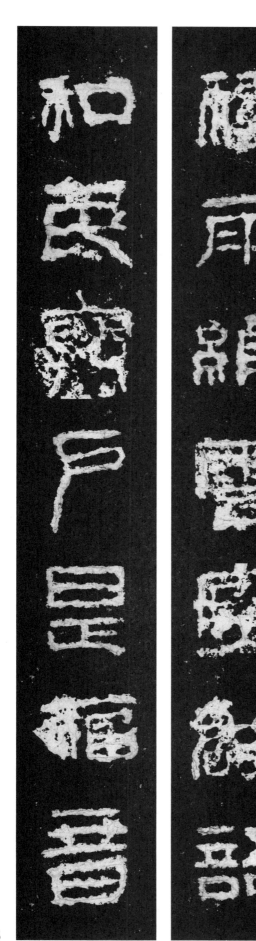

禱雨維云原敬語

和民興戶是福音

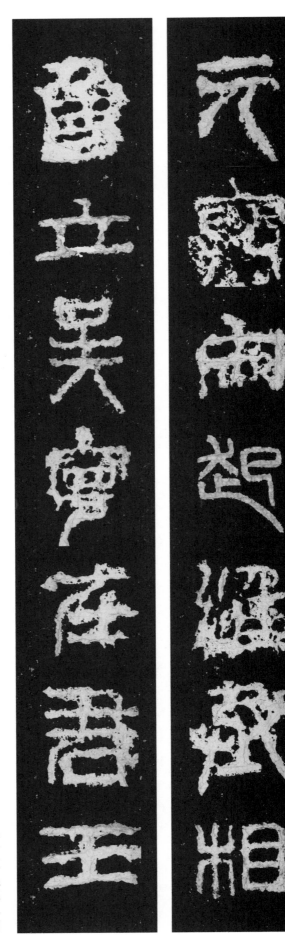

魯立吳寧在君王

元興宋起惟丞相

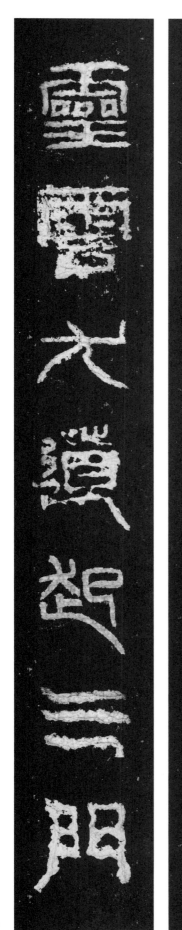
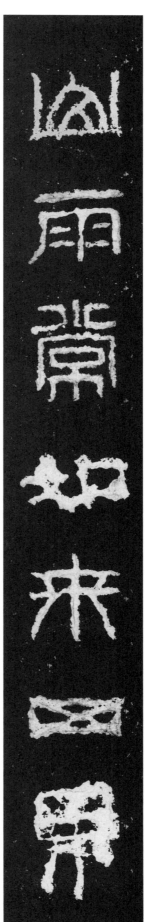

山雨常如来四界

灵云尤道起三门

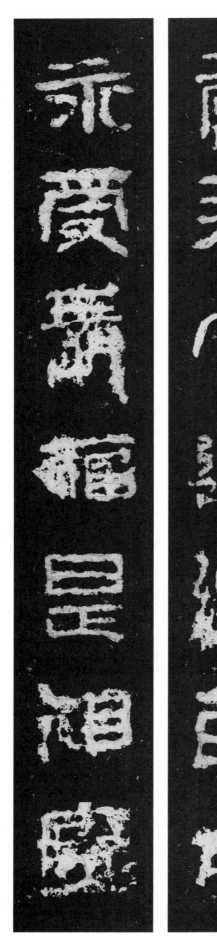

常行大道惟民本
永受长福是祖原

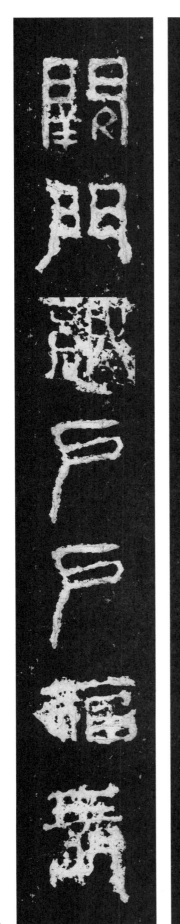
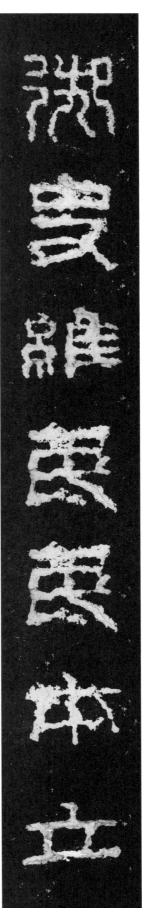

御史维民民本立
阙门纳户户福长

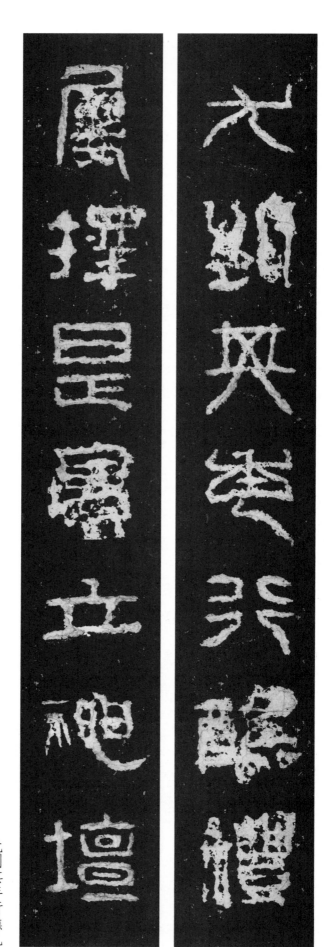

尤到其年行醮礼

屡择是景立神坛

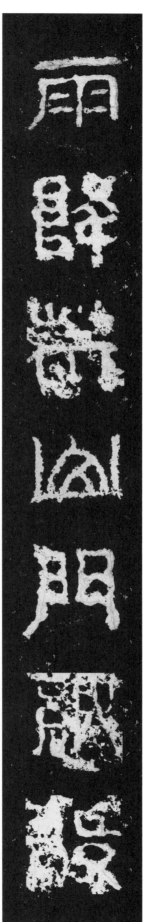
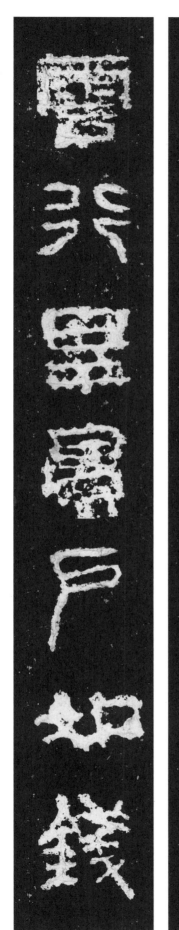

雨降荒山门纳谷
云行旱景户如钱

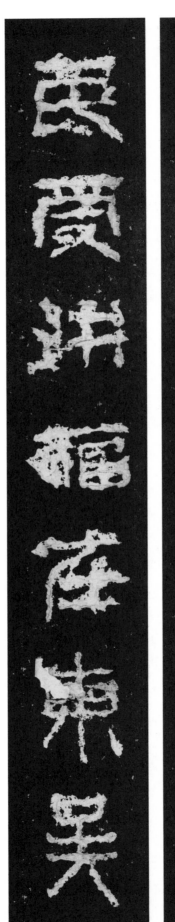
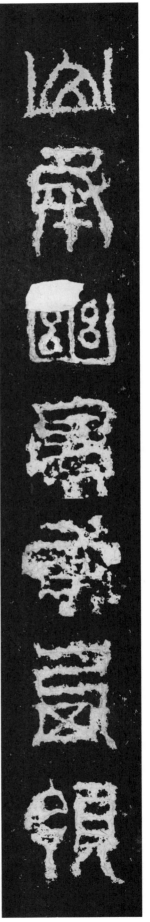

山承幽景存西领

民受洪福在东吴

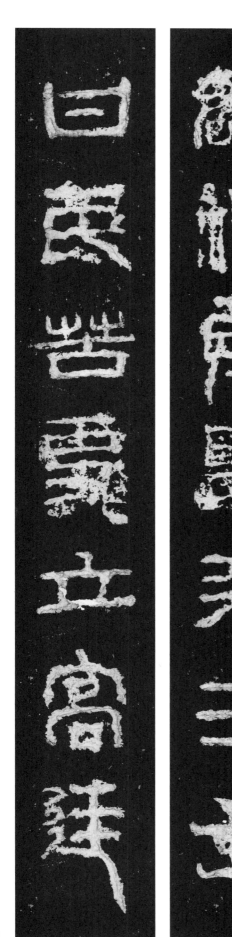

敬礼承德行寸土

甘民苦吏立高廷

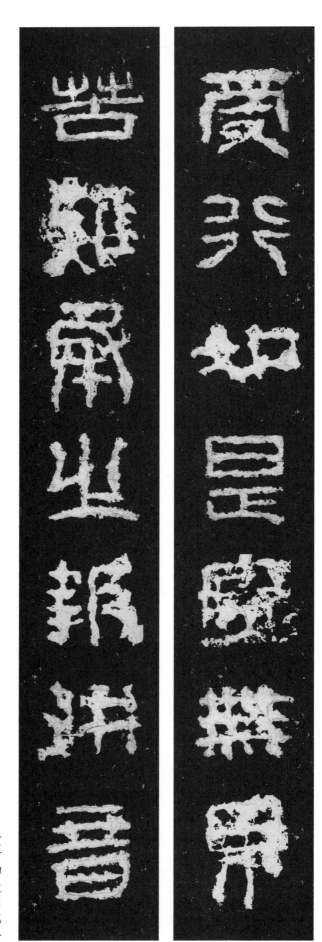

受行如是原无界
苦难承之报洪音

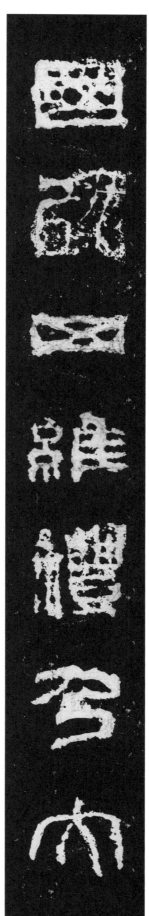

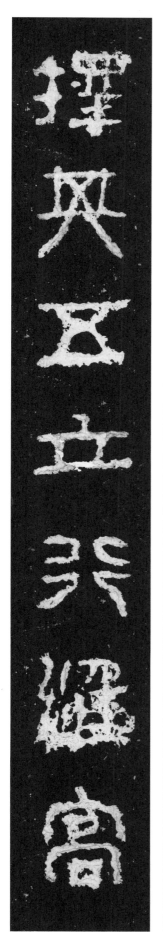

国以四维礼乃大

择其五立行惟高

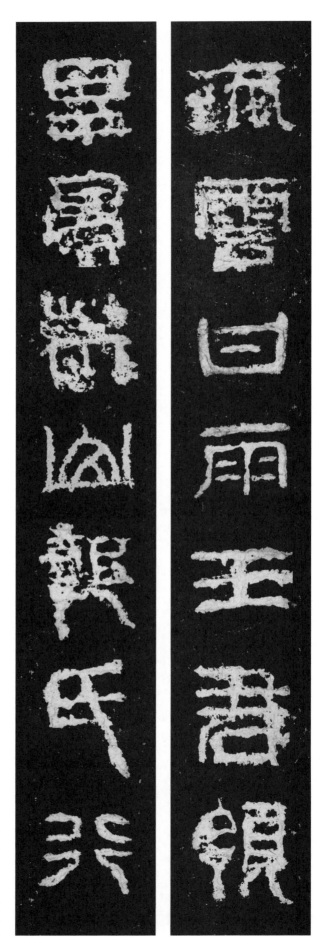

流云甘雨王君领

旱景荒山郭氏行

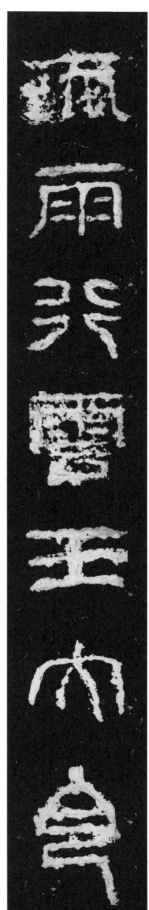

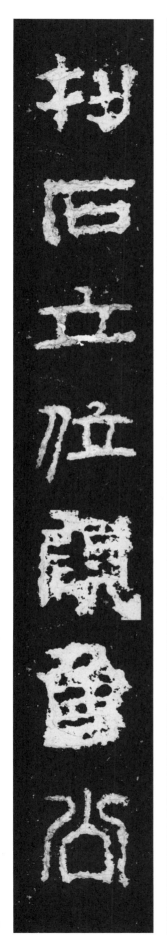

流雨行云王大令

刊石立位颜鲁公

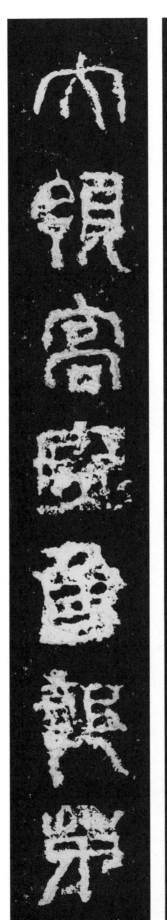

存年纪史吴元宋
大领高原鲁郭茅

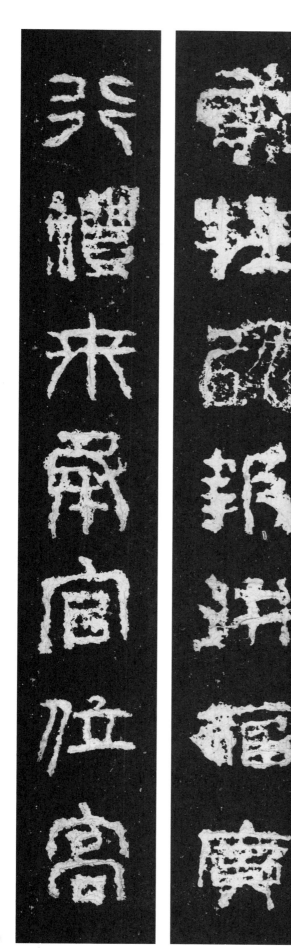

存牲以报洪福广
行礼来承官位高

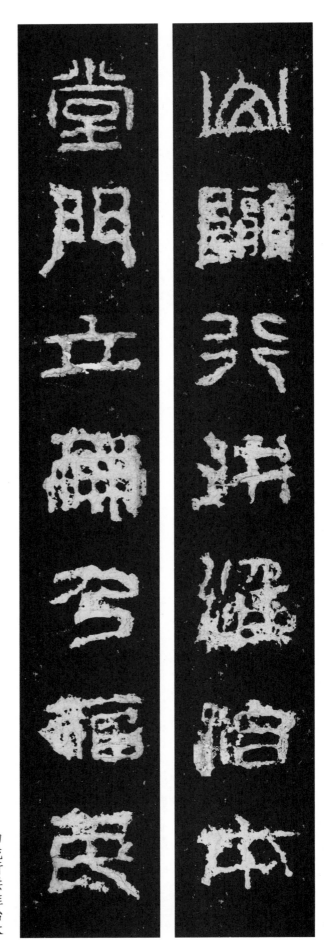

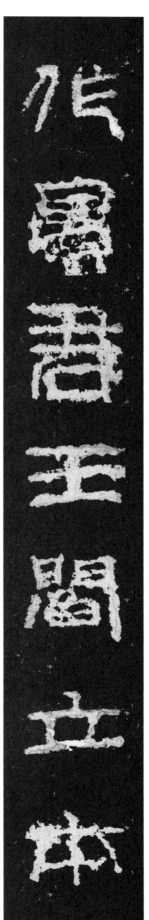

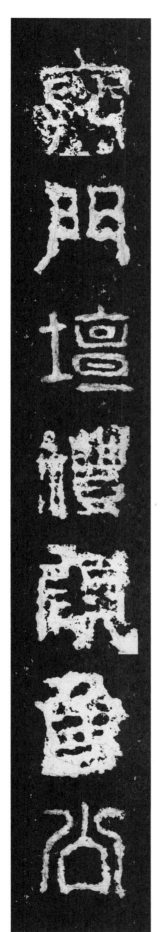

作景君王閣立本
興門坛礼颜鲁公

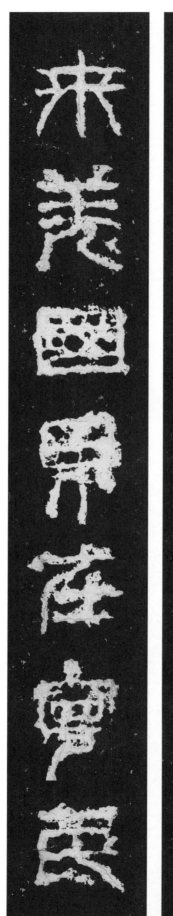

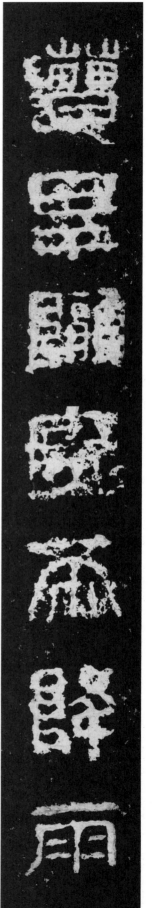

遭旱陇原希降雨

来羌国界在宁民

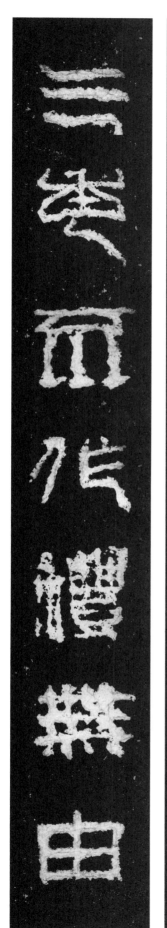

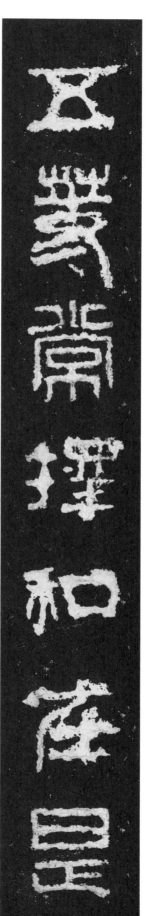

五等常择和在是
三年不作礼无由

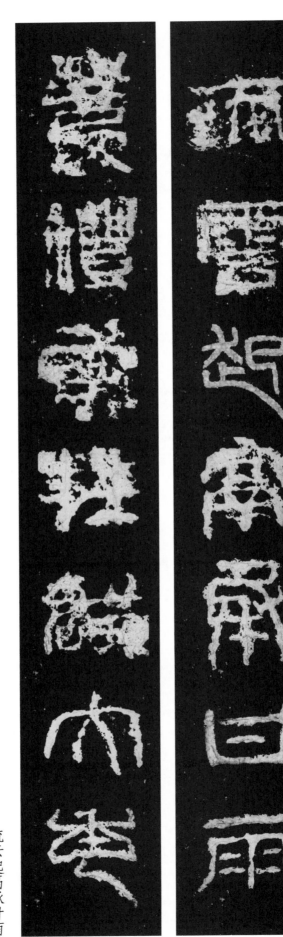

流云起嵩承甘雨

荐礼存牲敬大年

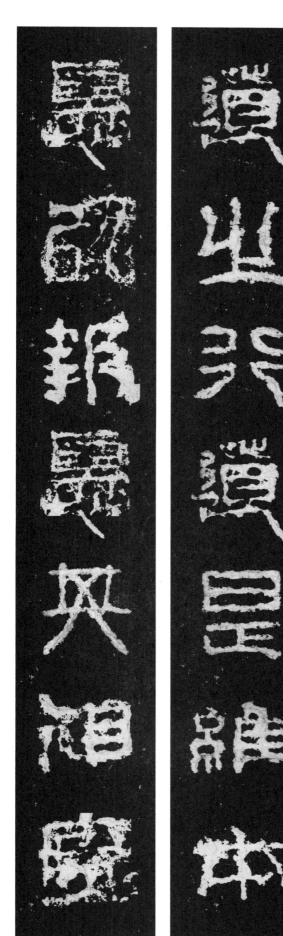

道之行道是维本
德以报德其祖原

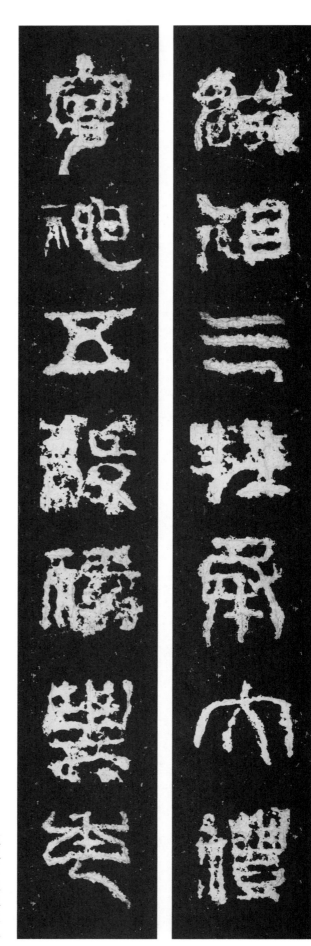

敬祖三牲承大礼

宁神五谷祷丰年

鲁将兴衰行策令

翟公甘苦在堂廷

臻礼臻和臻大景

受福受敬受长宁

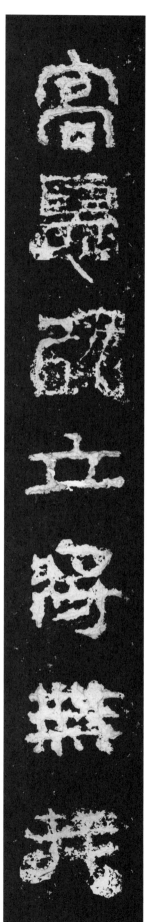

高德以立将无我
大道之行是在公

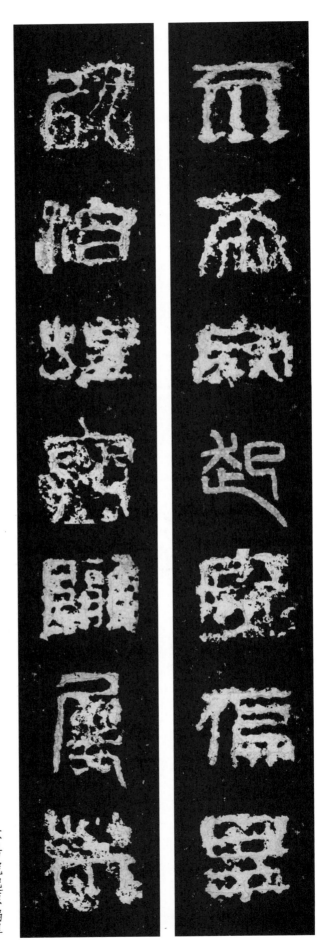

以治蝗兴陇屡荒
不希寇起原偏旱

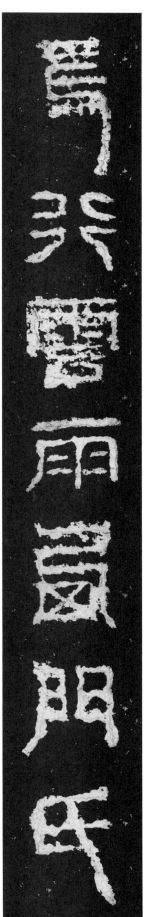

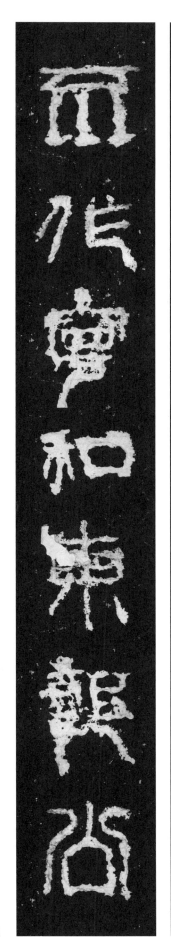

焉行云雨西门氏
不作宁和东郭公

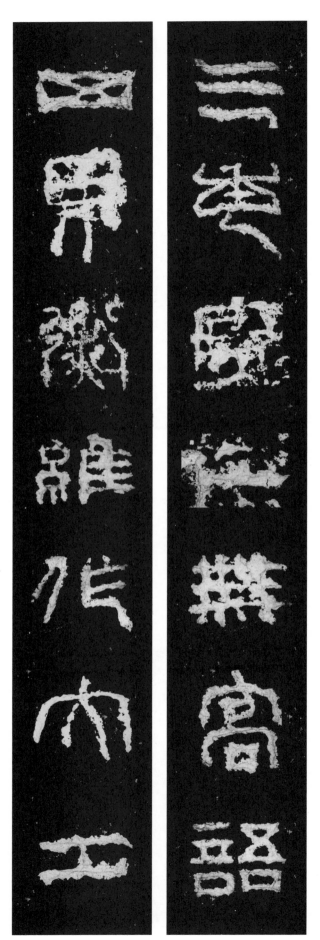

三年原卜无高语

四界衡维作大工

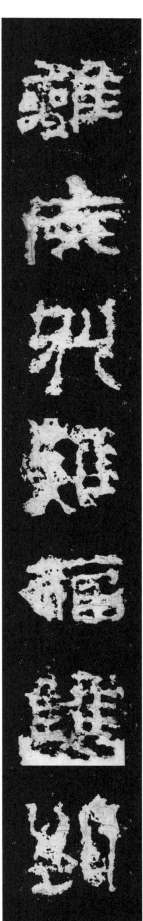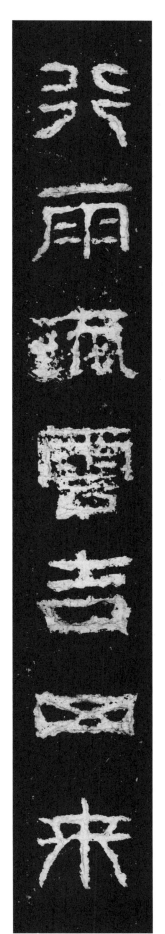

离疾别难福双到
行雨流云吉四来

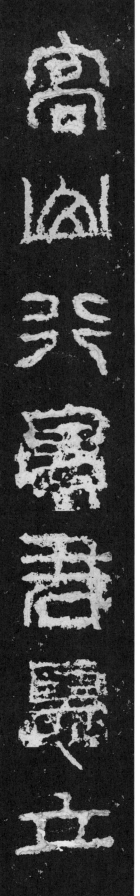

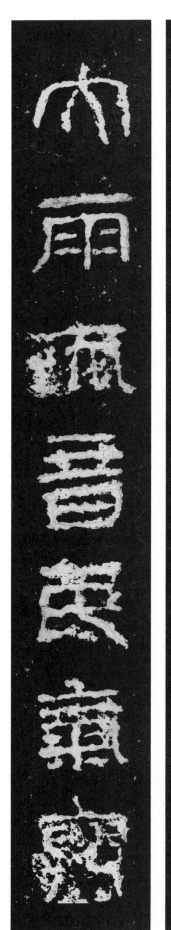

高山行景君德立

大雨流音民气兴

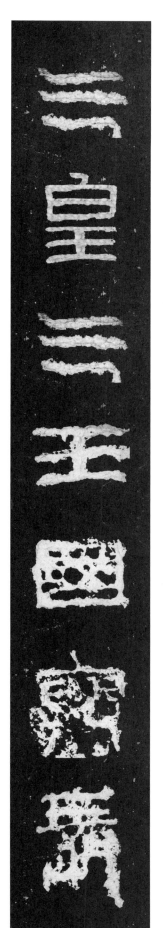

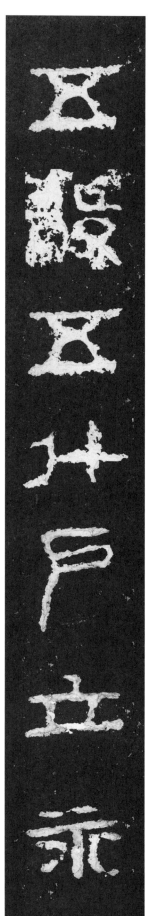

五谷五斗户立永
三皇三王国兴长

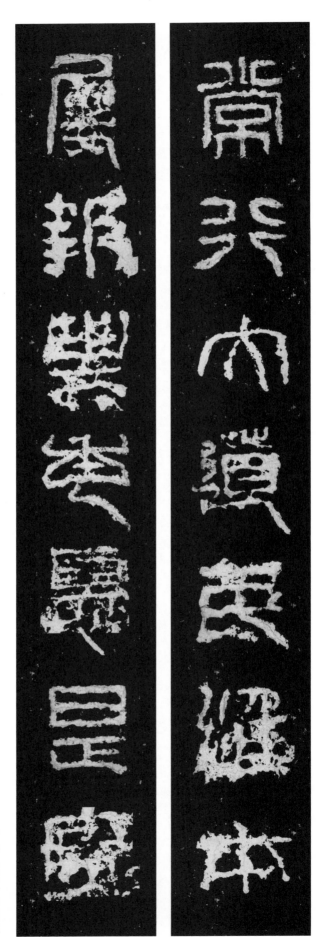

常行大道民惟本
屢報丰年德是原

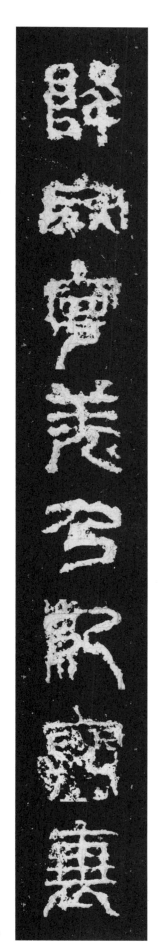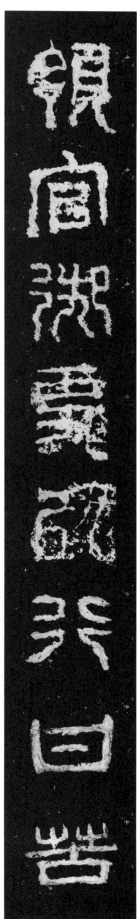

领官御吏以行甘苦

降寇宁羌乃纪兴衰

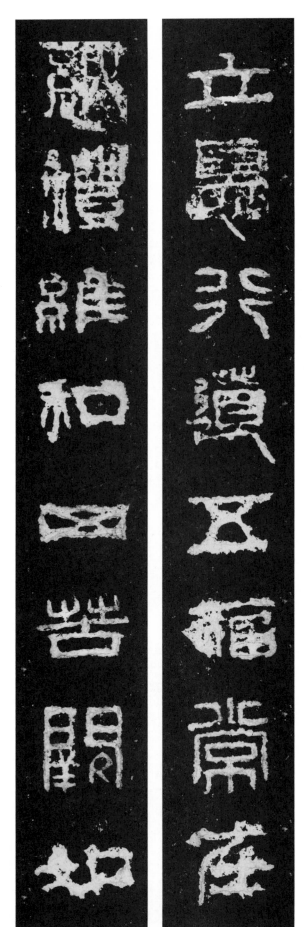

立德行道五福常在

纳礼维和四苦阙如

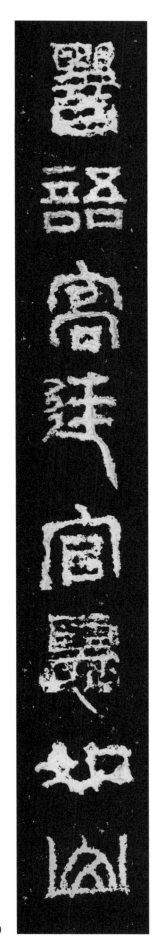

存音茅户吏行是雨
响语高廷官德如山

行道受肤苦乃臻幽景
立门承气和其响高山

长年受甘苦以立其本
寸史纪兴衰乃承之元

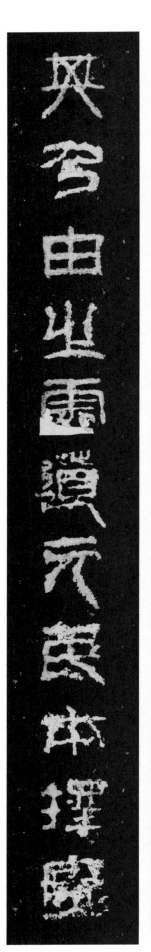

是焉敬以行官掾吏尤匡界
其乃由之处道元民本择原